히토미의 수채화로 만나는
히라가나 · 가타카나

ⓒ 사카베 히토미, 2017

발행일 2017년 11월 30일

지은이 사카베 히토미
펴낸이 김경미
편집 김유민
디자인 이진미
마케팅 김봉우
인쇄&제본 (주)상지사P&B
펴낸곳 숨쉬는책공장
등록번호 제2014-000031호
주소 서울시 마포구 잔다리로 110, 102호(04002)
전화 070-8833-3170 **팩스** 02-3144-3109
전자우편 sumbook2014@gmail.com
페이스북 soombook2014 **트위터** @soombook

값 17,000원 | ISBN 979-11-86452-25-7

이 도서의 국립중앙도서관 출판예정도서목록(CIP)은
서지정보유통지원시스템 홈페이지(http://seoji.nl.go.kr)와
국가자료공동목록시스템(http://www.nl.go.kr/kolisnet)에서 이용하실 수 있습니다.
(CIP제어번호 : CIP2017029164)

일러두기
[] 안 발음 기호는 헤본식 일본어 로마자 표기법을 바탕으로 하고, 도쿄대학 교양학부 영어부회 (Department of English Language, College of Arts and Sciences, The University of Tokyo, Komada)에서 권고하는 형식을 따랐습니다.

사카베 히토미 지음

히라가나 · 가타카나

히토미의 수채화로 만나는

숨쉬는
책공장

히라가나

あ	い	う	え	お
か	き	く	け	こ
さ	し	す	そ	せ
た	ち	つ	て	と
な	に	ぬ	ね	の
は	ひ	ふ	へ	ほ
ま	み	む	め	も
や		ゆ		よ
ら	り	る	れ	ろ
わ		を		ん

가타카나

ア	イ	ウ	エ	オ
カ	キ	ク	ケ	コ
サ	シ	ス	セ	ソ
タ	チ	ツ	テ	ト
ナ	ニ	ヌ	ネ	ノ
ハ	ヒ	フ	ヘ	ホ
マ	ミ	ム	メ	モ
ヤ		ユ		ヨ
ラ	リ	ル	レ	ロ
ワ		ヲ		ン

안녕하세요.

한국에서 그림 그리며 사는 히토미라고 합니다.

저는 먹는 것이든 보는 것이든 '물기가 있는' 것을 좋아하는 편입니다. 이를 테면, 바삭바삭한 튀김보다는 국물이 있는 요리를 좋아합니다. 일본 초등학교에는 서예 수업이 있는데, 저는 먹과 붓으로 화선지에 문자를 쓰는 이 수업을 참 좋아했습니다. 그림에서도 물감이 흐르거나 물기가 머금어 있는 그림을 좋아하는데요. 수채화의 매력도 바로 그런 데에 있는 것 같습니다. 풍부하고 다양하게 펼쳐지는 촉촉하고 맑은 세계라고나 할까요.

저는 도쿄에서 태어났고, 초등학교 시절 지방에 있는 미에현(三重県)이라는 곳으로 이사했습니다. 십 대에 한국으로 오게 되었고, 이십 대 초반에 미국에서 2년 정도 지낸 적이 있습니다. 지금은 다시 한국에서 살고 있습니다. 생활하는 장소가 달라질 때마다 저는 그곳 사람들이 쓰는 새로운 언어를 습득해야 했습니다. 일본 관서 지방 사투리를 포함한다면, 한국어, 영어까지 세 가지 정도의 외국어를 접하게 된 셈이지요.

그러다 보니, '사람이 언어를 어떻게 학습하는지'에 대해 관심을 가지게 되었습니다. 아이들이 말을 배우는 것을 보면, 문법에 단어를 대입하는 방식으로 언어를 배우지 않습니다. 우리는 감정과 사회적 맥락이 있는 구체적인 상황을 수없이 겪으면서 단어의 뜻을 학습해 나갑니다. 그리고 그 단어들이 연결된 형태에 수없이 노출되면서 자연스럽게 문법이 녹아든 문장들을 익힙니다.

그렇다면 추상적인 문자 형태를 배울 때에도 구체적인 사물과 연결 지으면 어떨까 생각했습니다.

한국에서 일본어를 가르친 적이 몇 번 있습니다. 그런데 학생들이 기초 회화에 들어가기 전에 일단 일본 문자 가나(仮名)를 익히는 것을 첫 번째 큰 난관으로 받아들이는 모습을 보았습니다. 한글은 단순하고 기하학적인 자음과 모음을 규칙에 따라 조합하며 문자를 만듭니다. 이와 달리 가나는 한 음절이 한 문자가 되는 음절 문자입니다. 한 음절을 표기하는 방식도 일반적으로 쓰는 히라가나(平仮名) 외에 외래어 표기 등을 할 때 쓰는 가타카나(片仮名)가 별도로 있습니다. 따라서 외워야 할 문자 개수가 무척 많습니다. 뿐만 아니라, 형태에 규칙성이 없고 비슷한 형태가 많아 문자를 혼동하기 쉽습니다.

문자는 추상적인 기호이지만 동시에 형태가 있습니다. 대부분의 문자들은 그림으로 자연을 재현하는 과정을 거치며 생겨났습니다. 특히 가나는 상형 문자인 한자에서 파생되었기 때문에 그림적인 요소가 강합니다.

《히토미의 수채화로 만나는 히라가나 · 가타카나》는 수채화를 이용해, 일본 문자 '가나'를 그림이면서 문자이고 문자이면서 그림인 형태로 표현한 문자 그림책입니다.

각 문자를 구성하고 있는 그림들은 그 문자로 시작하는 단어들로 구성되어 있습니다. 문자 형태와 그림이 유기적으로 엮여 있어 사물 그림 하나하나를 살펴보다가 문자 형태로도 보았다 하면, 어느새 사물의 이름과 문자 형태를 연결 지어 기억하시게 될지도 모릅니다. 물론 문자와 상관없이 마음 편히 수채화 그림으로 감상하시는 것도 좋습니다.

아무쪼록 이 책과 함께 즐겁고 편안한 마음으로 가나를 만나 보셨으면 합니다.

2017년 가을.

사카베 히토미

사카베 히토미 坂部仁美

도쿄 출생, 한국 거주.
주로 책이라는 매체를 통해 그림과 문자의 조합으로 이야기하는 사람.
《내가 엄마 해야지》(곽영미 글, 느림보, 2013)에 그림을 그렸고,
지은 책으로 《그렇게 삶은 차곡차곡》(웃는돌고래, 2017), 《아이와 나》(북노마드, 2015)가 있다.
한국, 일본, 미국, 호주 등에서 여러 차례의 개인전과 단체전을 가졌다.
서울대학교 미술대학 디자인전공 박사과정을 졸업했고, 성신여대, 계원예대, 계명대 등에서 학생들을 가르친다.
www.hee-n-me.com

あ

[a]

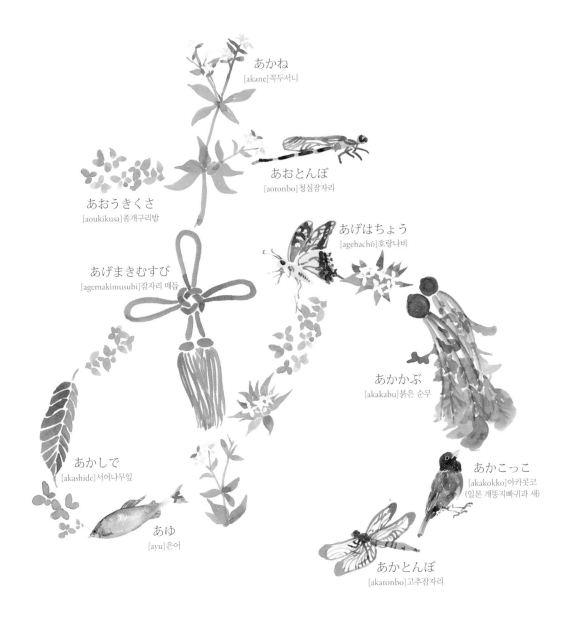

あかね
[akane]꼭두서니

あおとんぼ
[aotonbo]청실잠자리

あおうきくさ
[aoukikusa]좀개구리밥

あげはちょう
[agehachô]호랑나비

あげまきむすび
[agemakimusubi]잠자리 매듭

あかかぶ
[akakabu]붉은 순무

あかしで
[akashide]서어나무잎

あかこっこ
[akakokko]아카콧코
(일본 개똥지빠귀과 새)

あゆ
[ayu]은어

あかとんぼ
[akatonbo]고추잠자리

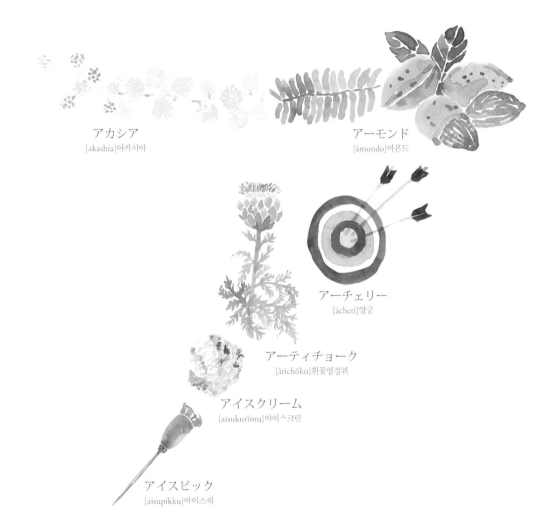

アカシア
[akashia]아카시아

アーモンド
[âmondo]아몬드

アーチェリー
[âcheri]양궁

アーティチョーク
[âtichóku]흰꽃엉겅퀴

アイスクリーム
[aisukurimu]아이스크림

アイスピック
[aisupikku]아이스픽

い

[i]

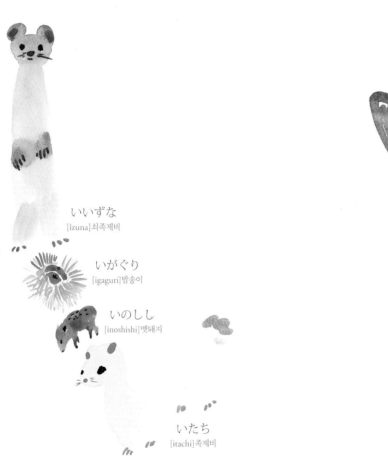

いいずな
[izuna]쇠족제비

いがぐり
[igaguri]밤송이

いのしし
[inoshishi]멧돼지

いたち
[itachi]족제비

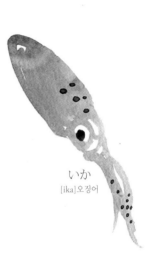

いか
[ika]오징어

イ

[i]

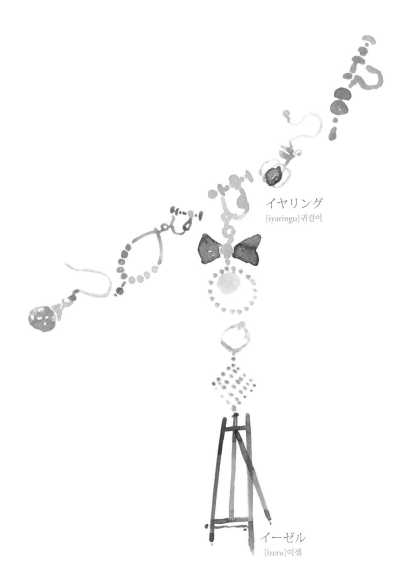

イヤリング
[iyaringu]귀걸이

イーゼル
[izeru]이젤

う

[u]

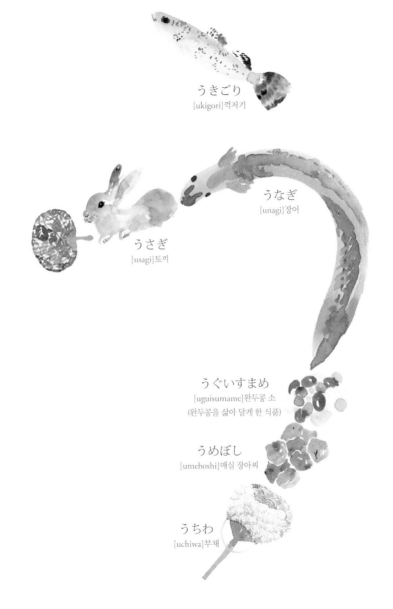

うきごり
[ukigori]꺽저기

うなぎ
[unagi]장어

うさぎ
[usagi]토끼

うぐいすまめ
[uguisumame]완두콩 소
(완두콩을 삶아 달게 한 식품)

うめぼし
[umeboshi]매실 장아찌

うちわ
[uchiwa]부채

ウ
[u]

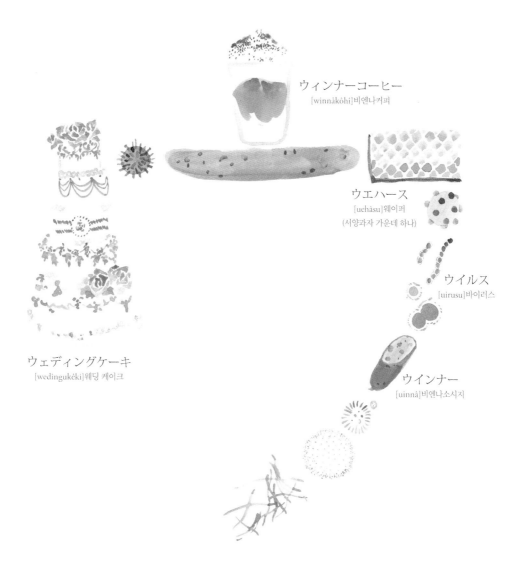

ウィンナーコーヒー
[winnâkôhi]비엔나커피

ウエハース
[uehâsu]웨이퍼
(서양과자 가운데 하나)

ウイルス
[uirusu]바이러스

ウインナー
[uinnâ]비엔나소시지

ウェディングケーキ
[wedingukéki]웨딩 케이크

え

[e]

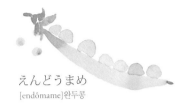

えんどうまめ
[endômame]완두콩

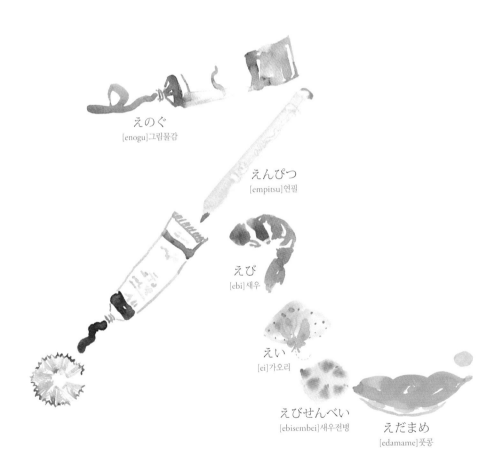

えのぐ
[enogu]그림물감

えんぴつ
[empitsu]연필

えび
[ebi]새우

えい
[ei]가오리

えびせんべい
[ebisembei]새우전병

えだまめ
[edamame]풋콩

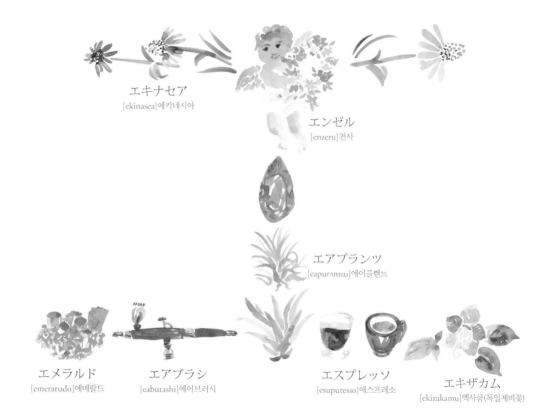

エキナセア
[ekinasea]에키네시아

エンゼル
[enzeru]천사

エアプランツ
[eapurantsu]에어플랜트

エメラルド
[emerarudo]에메랄드

エアブラシ
[eaburashi]에어브러시

エスプレッソ
[esupuresso]에스프레소

エキザカム
[ekizakamu]엑사쿰(독일제비꽃)

お
[O]

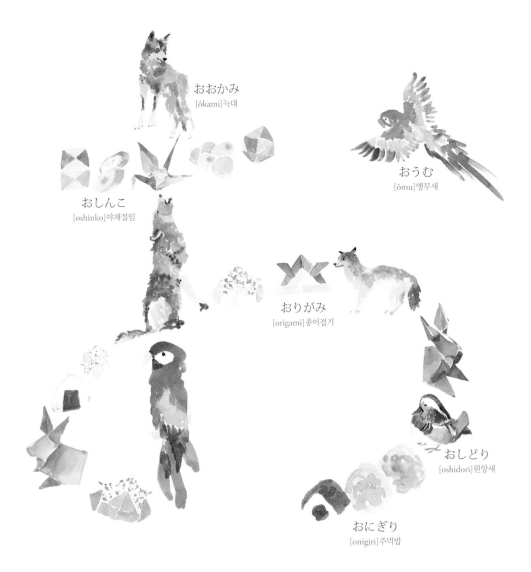

おおかみ
[ôkami]늑대

おうむ
[ômu]앵무새

おしんこ
[oshinko]야채절임

おりがみ
[origami]종이접기

おしどり
[oshidori]원앙새

おにぎり
[onigiri]주먹밥

オ
[O]

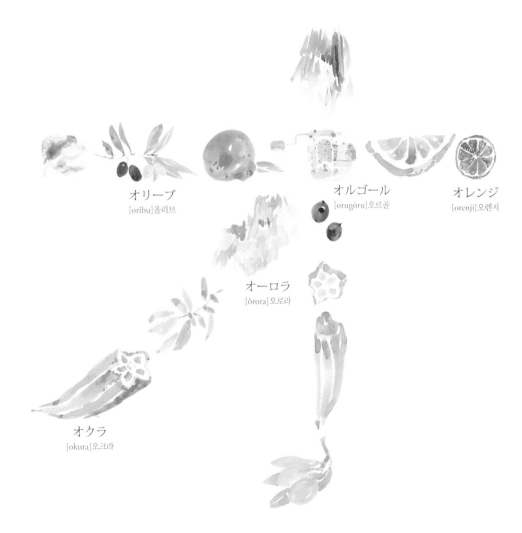

オリーブ
[oríbu]올리브

オルゴール
[orugôru]오르골

オレンジ
[orenji]오렌지

オーロラ
[ôrora]오로라

オクラ
[okura]오크라

か

[ka]

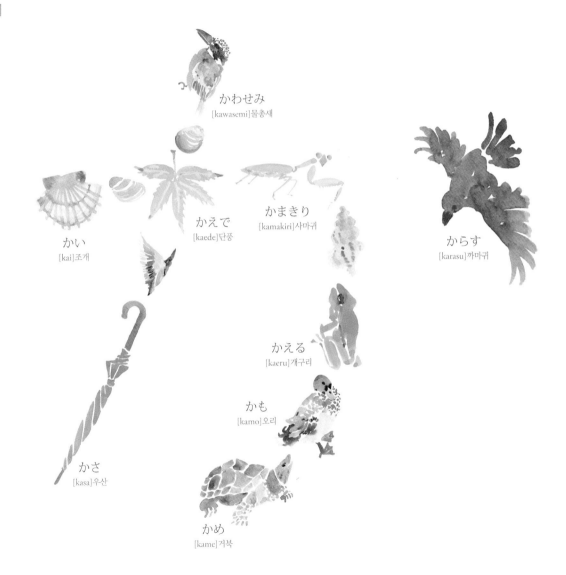

かわせみ
[kawasemi]물총새

かい
[kai]조개

かえで
[kaede]단풍

かまきり
[kamakiri]사마귀

からす
[karasu]까마귀

かえる
[kaeru]개구리

かも
[kamo]오리

かさ
[kasa]우산

かめ
[kame]거북

力
[ka]

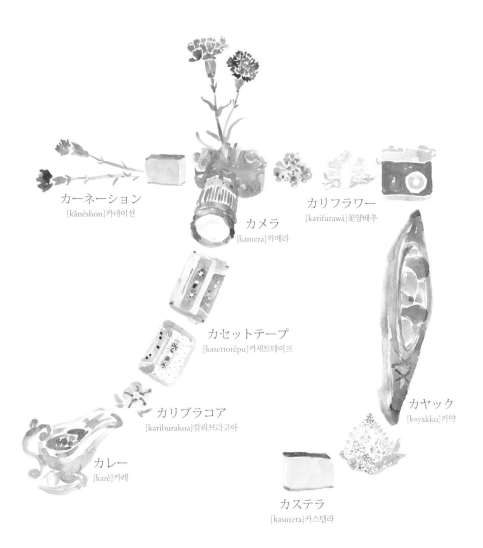

カーネーション
[kânêshon]카네이션

カメラ
[kamera]카메라

カリフラワー
[karifurawâ]꽃양배추

カ·セットテープ
[kasettotêpu]카세트테이프

カリブラコア
[kariburakoa]칼리브라고아

カレー
[karé]카레

カステラ
[kasutera]카스텔라

カヤック
[kayakku]카약

き
[ki]

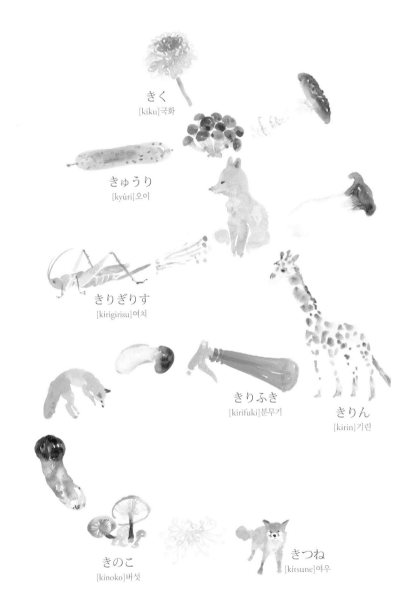

きく
[kiku]국화

きゅうり
[kyûri]오이

きりぎりす
[kirigirisu]여치

きりふき
[kirifuki]분무기

きりん
[kirin]기린

きのこ
[kinoko]버섯

きつね
[kitsune]여우

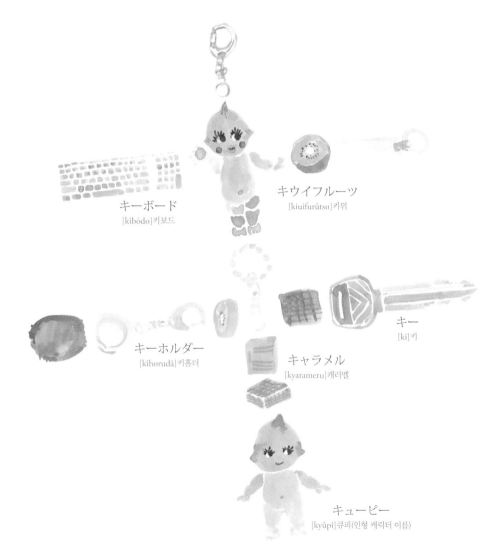

キーボード
[kibôdo]키보드

キウイフルーツ
[kiuifurútsu]키위

キー
[ki]키

キーホルダー
[kíhorudá]키홀더

キャラメル
[kyarameru]캐러멜

キューピー
[kyúpi]큐피(인형 캐릭터 이름)

く
[ku]

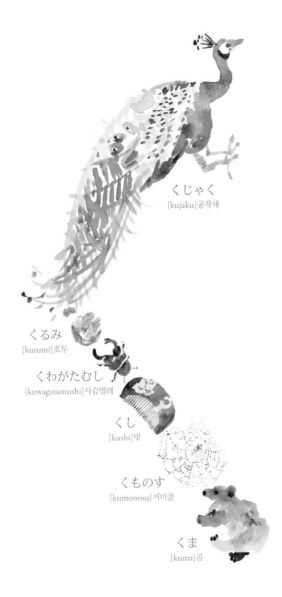

くじゃく
[kujaku]공작새

くるみ
[kurumi]호두

くわがたむし
[kuwagatamushi]사슴벌레

くし
[kushi]빗

くものす
[kumonosu]거미줄

くま
[kuma]곰

ク
[ku]

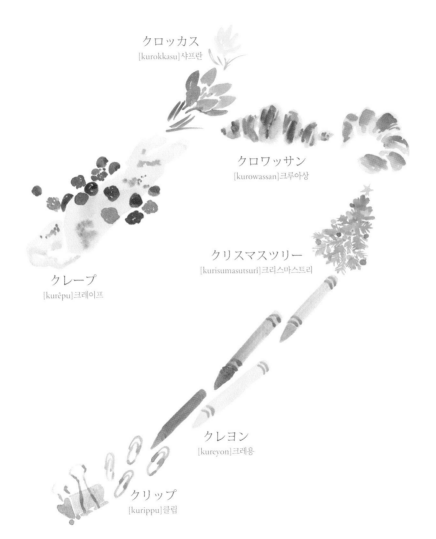

クロッカス
[kurokkasu]샤프란

クロワッサン
[kurowassan]크루아상

クレープ
[kurêpu]크레이프

クリスマスツリー
[kurisumasutsuri]크리스마스트리

クレヨン
[kureyon]크레용

クリップ
[kurippu]클립

け

[ke]

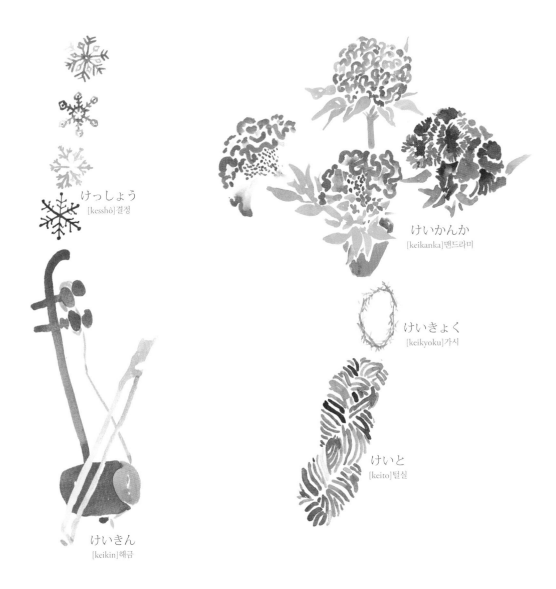

けっしょう
[kesshô]결정

けいきん
[keikin]해금

けいかんか
[keikanka]맨드라미

けいきょく
[keikyoku]가시

けいと
[keito]털실

ケ
[ke]

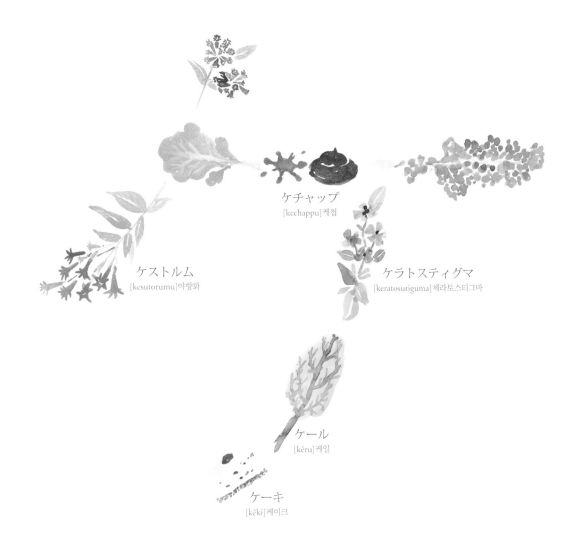

ケチャップ
[kechappu]케첩

ケストルム
[kesutorumu]야향화

ケラトスティグマ
[keratosutiguma]제라토스티그마

ケール
[kêru]케일

ケーキ
[kêki]케이크

こ

[ko]

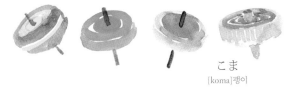

こま
[koma]팽이

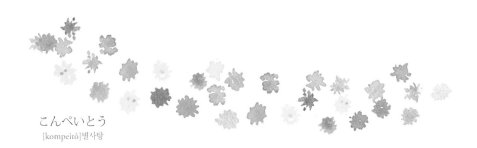

こんぺいとう
[kompeitô]별사탕

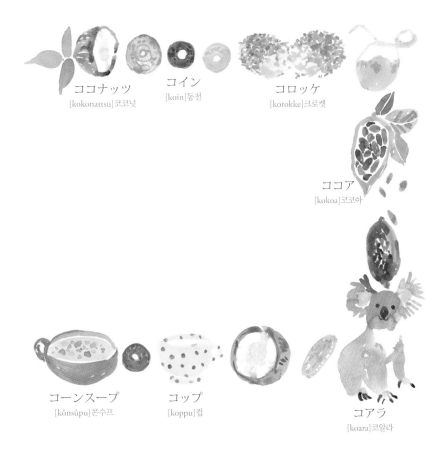

ココナッツ
[kokonattsu]코코넛

コイン
[koin]동전

コロッケ
[korokke]크로켓

ココア
[kokoa]코코아

コーンスープ
[kônsúpu]콘수프

コップ
[koppu]컵

コアラ
[koara]코알라

さ
[sa]

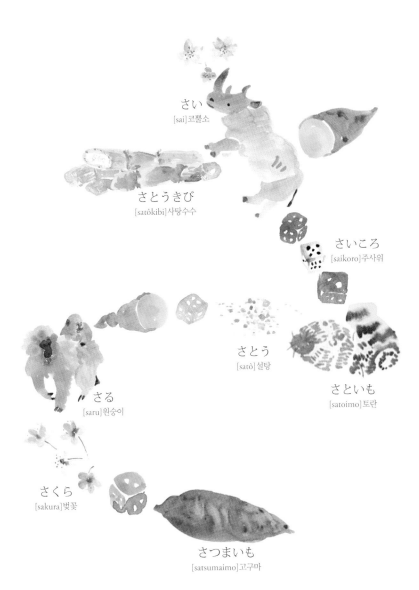

さい
[sai]코뿔소

さとうきび
[satòkibi]사탕수수

さいころ
[saikoro]주사위

さとう
[satò]설탕

さといも
[satoimo]토란

さる
[saru]원숭이

さくら
[sakura]벚꽃

さつまいも
[satsumaimo]고구마

サ
[sa]

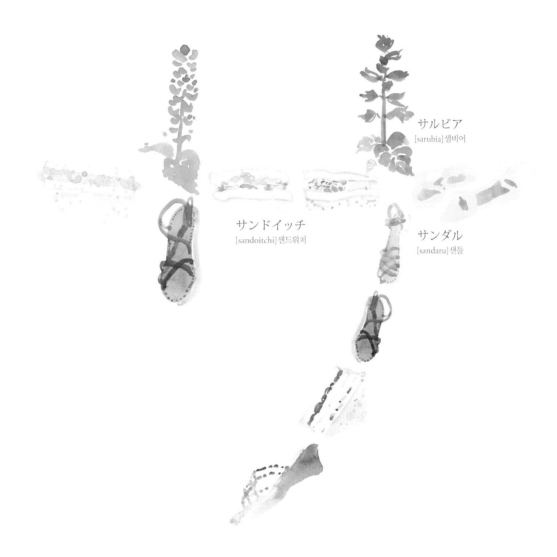

サルビア
[sarubia] 샐비어

サンドイッチ
[sandoitchi] 샌드위치

サンダル
[sandaru] 샌들

し

[shi]

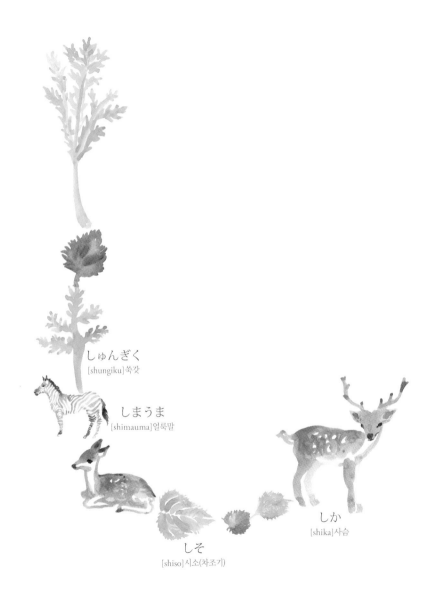

しゅんぎく
[shungiku] 쑥갓

しまうま
[shimauma] 얼룩말

しそ
[shiso] 시소(차조기)

しか
[shika] 사슴

シ

[shi]

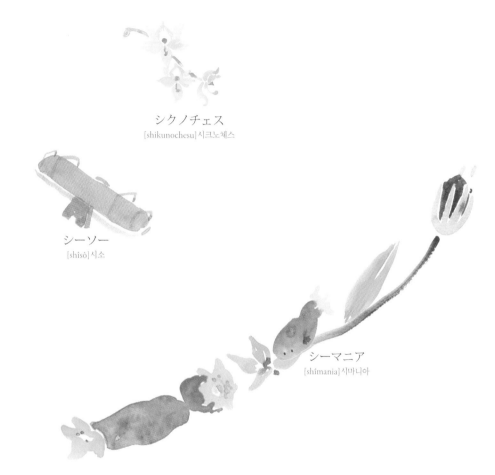

シクノチェス
[shikunochesu] 시크노체스

シーソー
[shîsô] 시소

シーマニア
[shîmania] 시마니아

す
[su]

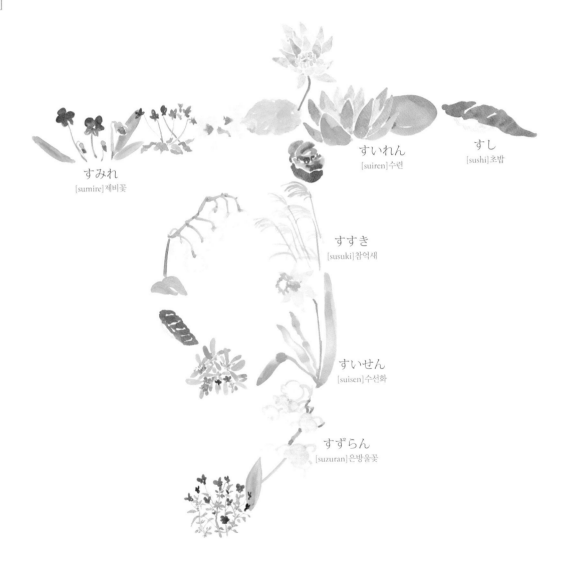

すみれ
[sumire]제비꽃

すいれん
[suiren]수련

すし
[sushi]초밥

すすき
[susuki]참억새

すいせん
[suisen]수선화

すずらん
[suzuran]은방울꽃

ス

[su]

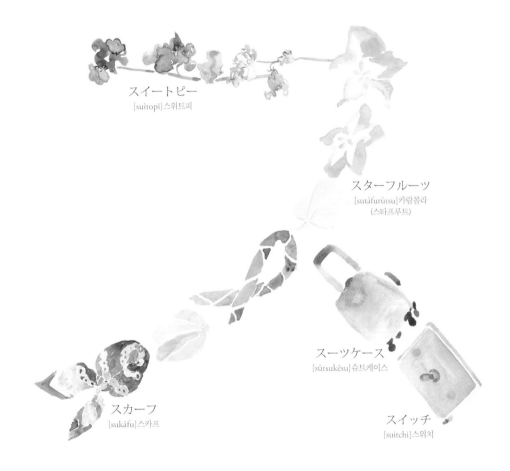

スイートピー
[suitopi]스위트피

スターフルーツ
[sutáfurûtsu]카람볼라
(스타프루트)

スーツケース
[sûtsukêsu]슈트케이스

スカーフ
[sukáfu]스카프

スイッチ
[suitchi]스위치

せ
[se]

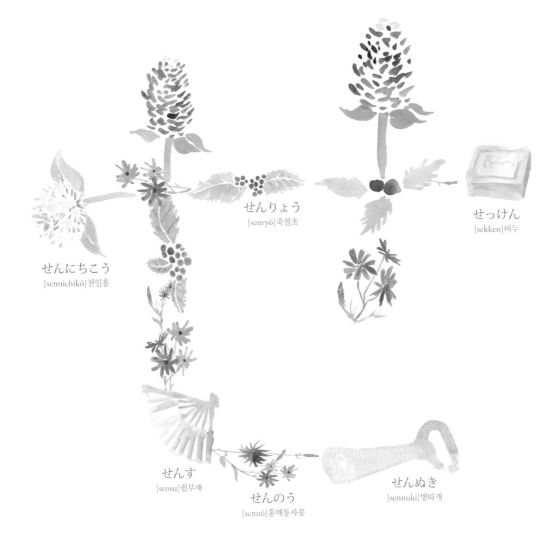

せんにちこう
[sennichikô] 천일홍

せんりょう
[senryò] 죽절초

せっけん
[sekken] 비누

せんす
[sensu] 쥘부채

せんのう
[sennô] 홍매동자꽃

せんぬき
[sennuki] 병따개

セ
[se]

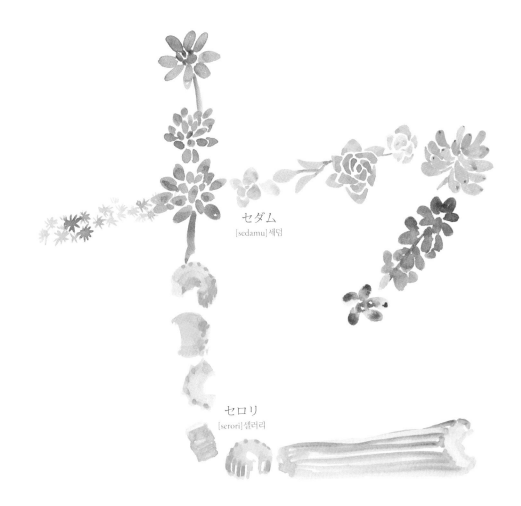

セダム
[sedamu] 세덤

セロリ
[serori] 셀러리

そ
[so]

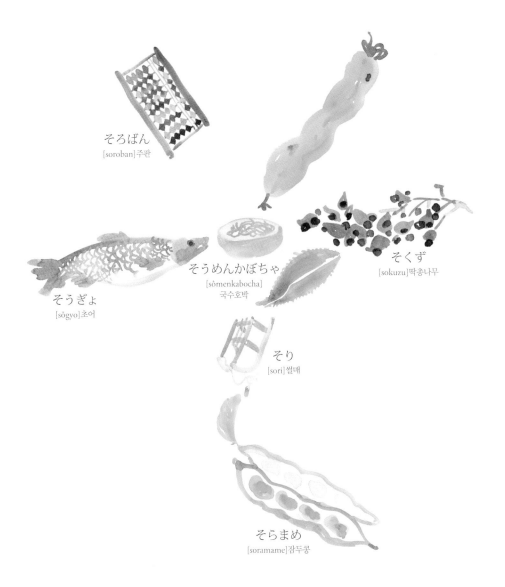

そろばん
[soroban]주판

そうめんかぼちゃ
[sômenkabocha]
국수호박

そくず
[sokuzu]딱총나무

そうぎょ
[sôgyo]초어

そり
[sori]썰매

そらまめ
[soramame]잠두콩

ソ
[so]

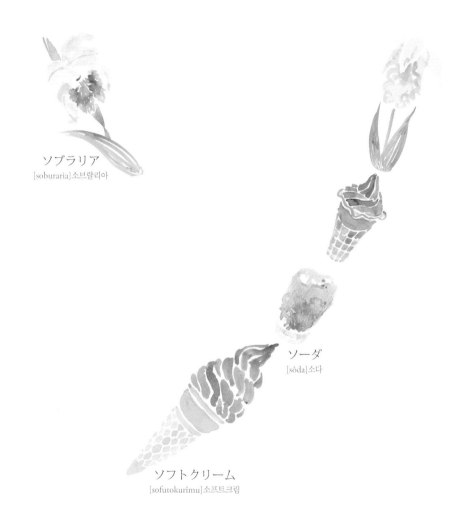

ソブラリア
[soburaria]소브랄리아

ソフトクリーム
[sofutokurimu]소프트크림

ソーダ
[sôda]소다

た

[ta]

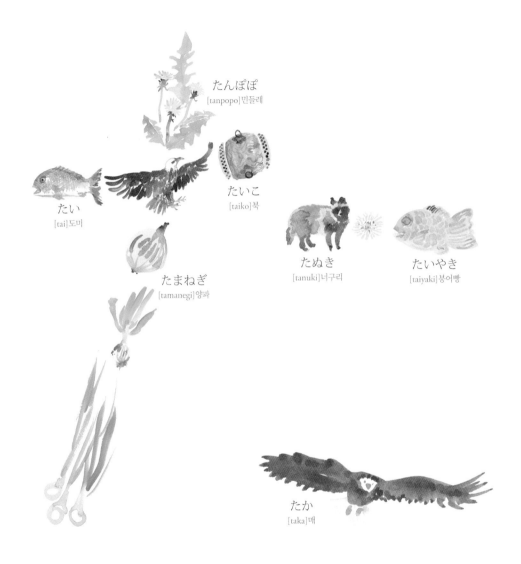

たんぽぽ
[tanpopo]민들레

たいこ
[taiko]북

たい
[tai]도미

たまねぎ
[tamanegi]양파

たぬき
[tanuki]너구리

たいやき
[taiyaki]붕어빵

たか
[taka]매

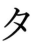

タ
[ta]

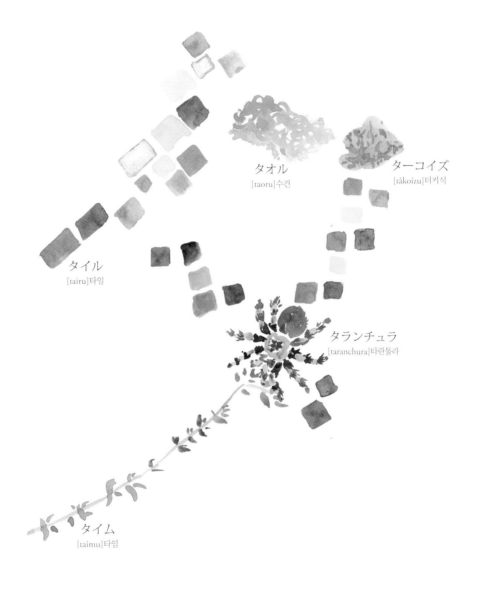

タオル
[taoru]수건

ターコイズ
[tâkoizu]터키석

タイル
[tairu]타일

タランチュラ
[taranchura]타란툴라

タイム
[taimu]타임

ち

[chi]

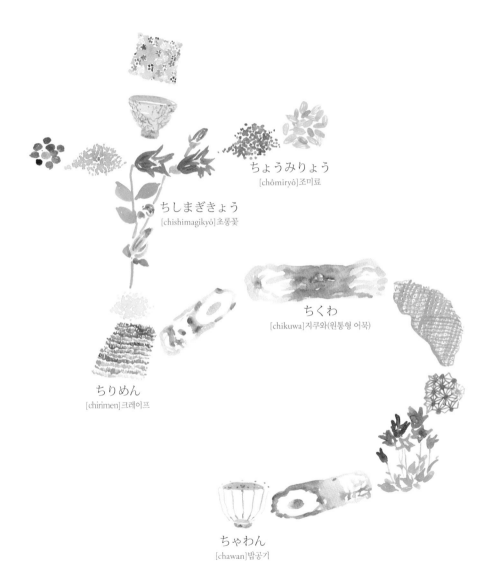

ちょうみりょう
[chômiryô] 조미료

ちしまぎきょう
[chishimagikyô] 초롱꽃

ちくわ
[chikuwa] 지쿠와(원통형 어묵)

ちりめん
[chirimen] 크레이프

ちゃわん
[chawan] 밥공기

チ
[chi]

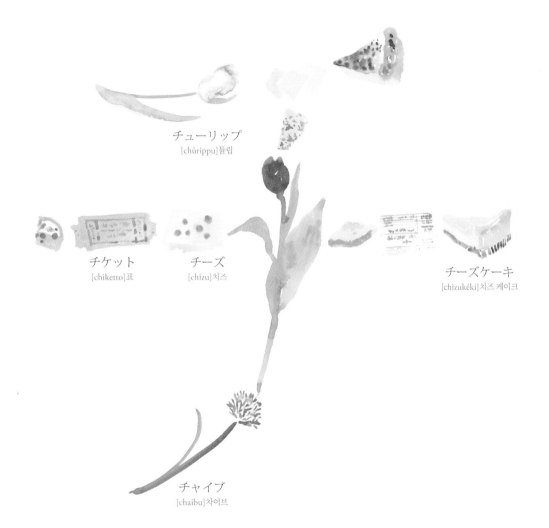

チューリップ
[chūrippu]튤립

チケット
[chiketto]표

チーズ
[chizu]치즈

チーズケーキ
[chizukēki]치즈 케이크

チャイブ
[chaibu]차이브

つ

[tsu]

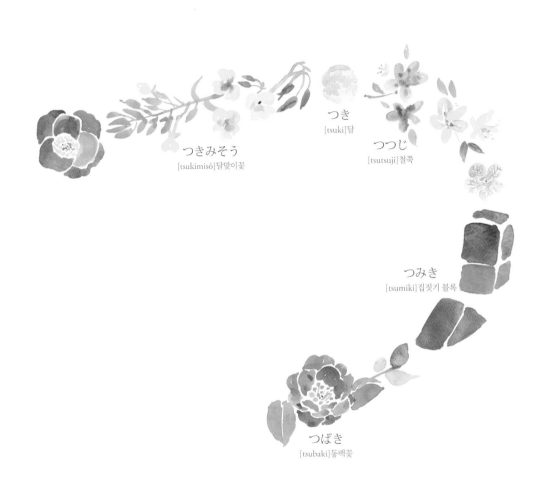

つきみそう
[tsukimisó] 달맞이꽃

つき
[tsuki] 달

つつじ
[tsutsuji] 철쭉

つみき
[tsumiki] 집짓기 블록

つばき
[tsubaki] 동백꽃

ツ
[tsu]

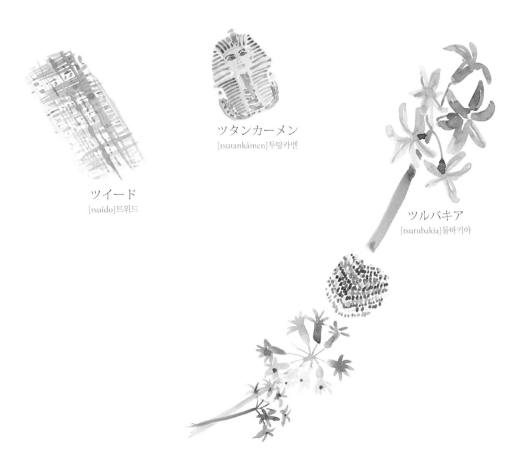

ツイード
[tsuido]트위드

ツタンカーメン
[tsutankâmen]투탕카멘

ツルバキア
[tsurubakia]툴바기아

て
[te]

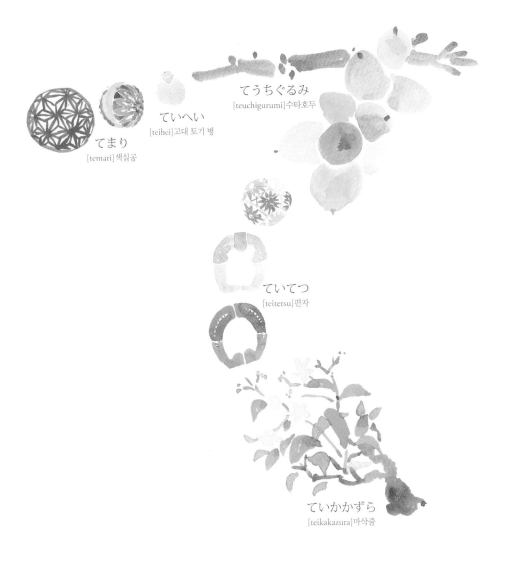

てまり
[temari] 색실공

ていへい
[teihei] 고대 토기 병

てうちぐるみ
[teuchigurumi] 수타호두

ていてつ
[teitetsu] 편자

ていかかずら
[teikakazura] 마삭줄

テ
[te]

ティアラ
[tiara]티아라

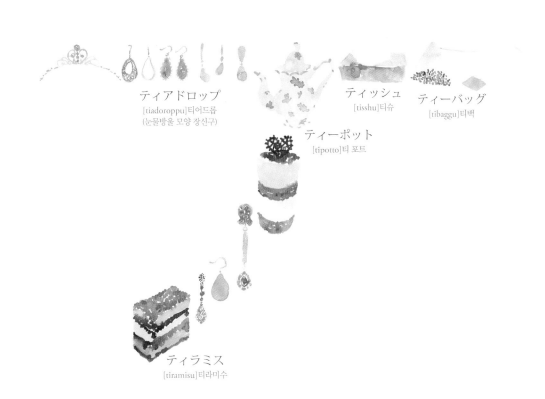

ティアドロップ
[tiadoroppu]티어드롭
(눈물방울 모양 장신구)

ティッシュ
[tisshu]티슈

ティーバッグ
[tibaggu]티백

ティーポット
[tipotto]티 포트

ティラミス
[tiramisu]티라미수

と
[to]

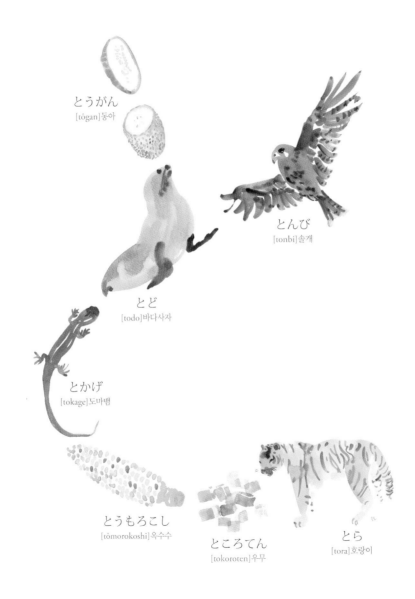

とうがん
[tógan]동아

とんび
[tonbi]솔개

とど
[todo]바다사자

とかげ
[tokage]도마뱀

とうもろこし
[tómorokoshi]옥수수

ところてん
[tokoroten]우무

とら
[tora]호랑이

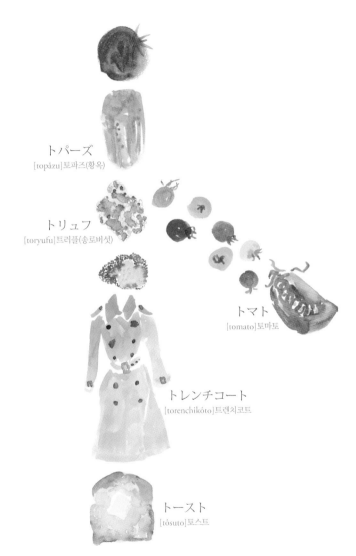

トパーズ
[topázu]토파즈(황옥)

トリュフ
[toryufu]트러플(송로버섯)

トマト
[tomato]토마토

トレンチコート
[torenchikóto]트렌치코트

トースト
[tósuto]토스트

な

[na]

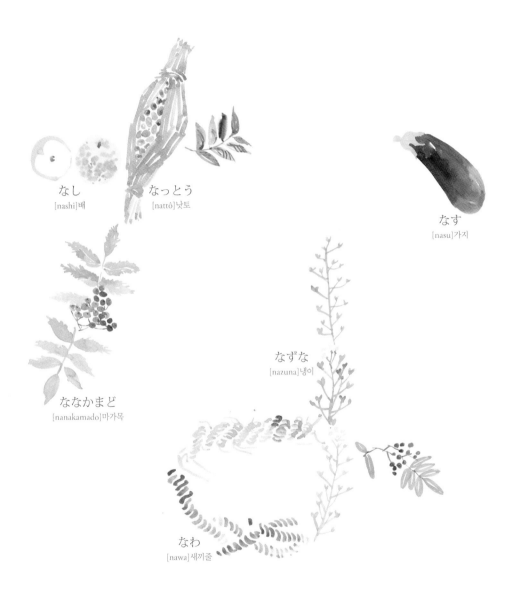

なし
[nashi]배

なっとう
[nattò]낫또

なす
[nasu]가지

ななかまど
[nanakamado]마가목

なずな
[nazuna]냉이

なわ
[nawa]새끼줄

ナ
[na]

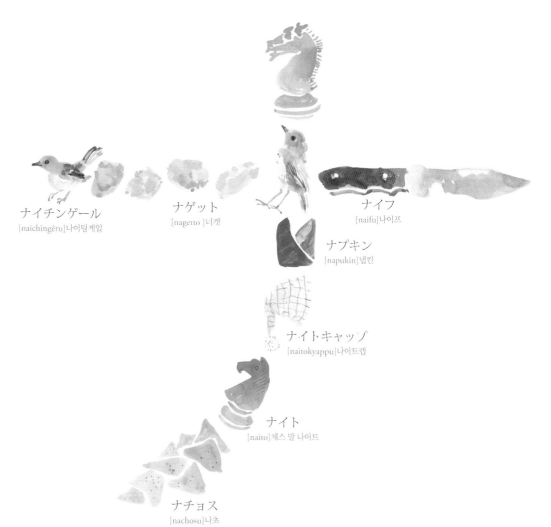

ナイチンゲール
[naichingêru]나이팅게일

ナゲット
[nagetto]너겟

ナイフ
[naifu]나이프

ナプキン
[napukin]냅킨

ナイトキャップ
[naitokyappu]나이트캡

ナイト
[naito]체스 말 나이트

ナチョス
[nachosu]나초

に
[ni]

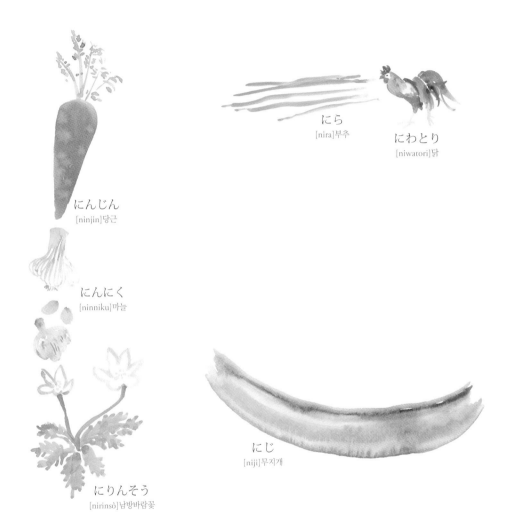

にんじん
[ninjin]당근

にんにく
[ninniku]마늘

にりんそう
[nirinsò]남방바람꽃

にら
[nira]부추

にわとり
[niwatori]닭

にじ
[niji]무지개

二
[ni]

ニッパー
[nippá]니퍼

ニードル
[nídoru]바늘

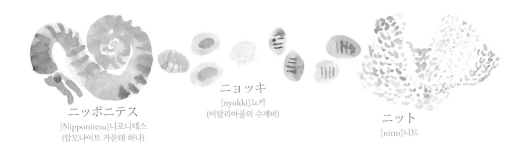

ニッポニテス
[Nipponitesu]니포니테스
(암모나이트 가운데 하나)

ニョッキ
[nyokki]뇨키
(이탈리아풍의 수제비)

ニット
[nitto]니트

ぬ

[nu]

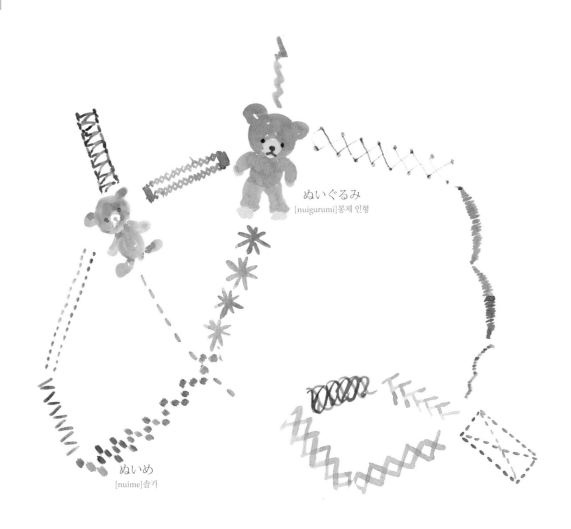

ぬいぐるみ
[nuigurumi] 봉제 인형

ぬいめ
[nuime] 솔기

ヌ

[nu]

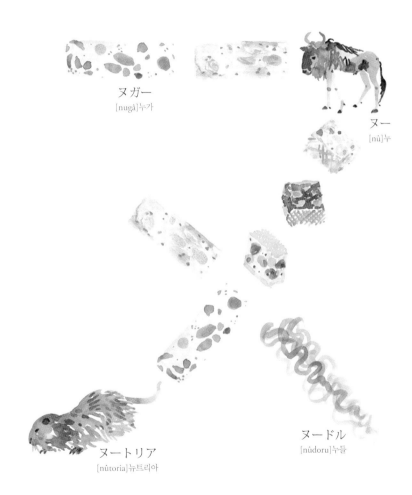

ヌガー
[nugâ]누가

ヌー
[nù]누

ヌートリア
[nûtoria]뉴트리아

ヌードル
[nûdoru]누들

ね

[ne]

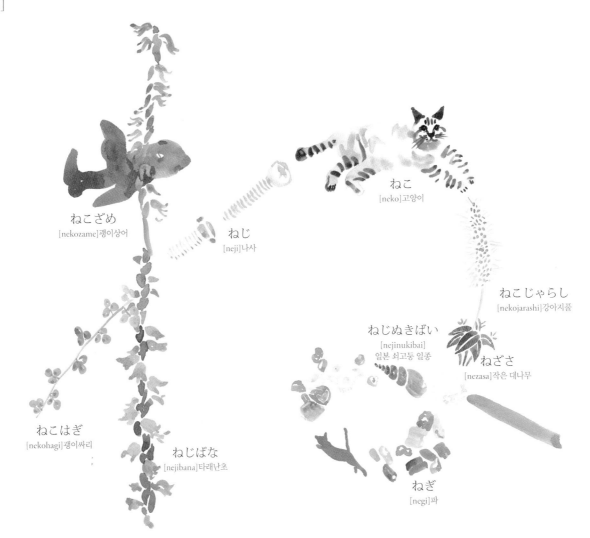

ねこざめ
[nekozame]괭이상어

ねじ
[neji]나사

ねこ
[neko]고양이

ねこじゃらし
[nekojarashi]강아지풀

ねじぬきばい
[nejinukibai]
일본 쇠고둥 일종

ねざさ
[nezasa]작은 대나무

ねこはぎ
[nekohagi]괭이싸리

ねじばな
[nejibana]타래난초

ねぎ
[negi]파

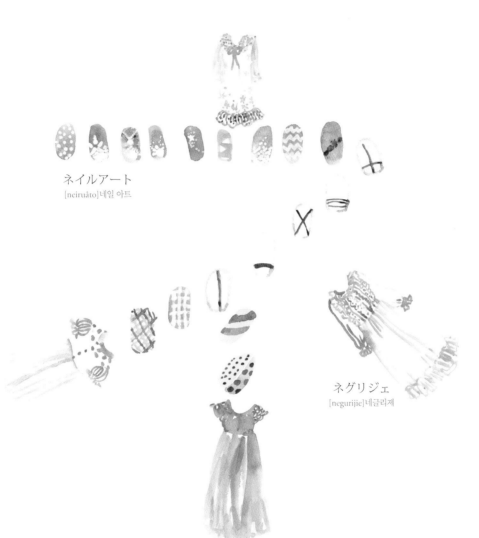

ネイルアート
[neiruàto] 네일 아트

ネグリジェ
[negurijie] 네글리제

の

[no]

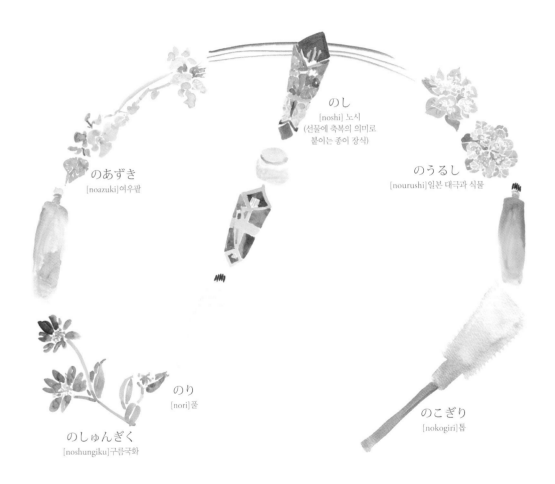

のし
[noshi] 노시
(선물에 축복의 의미로
붙이는 종이 장식)

のあずき
[noazuki] 여우팥

のうるし
[nourushi] 일본 대극과 식물

のり
[nori] 풀

のしゅんぎく
[noshungiku] 구름국화

のこぎり
[nokogiri] 톱

ノ
[no]

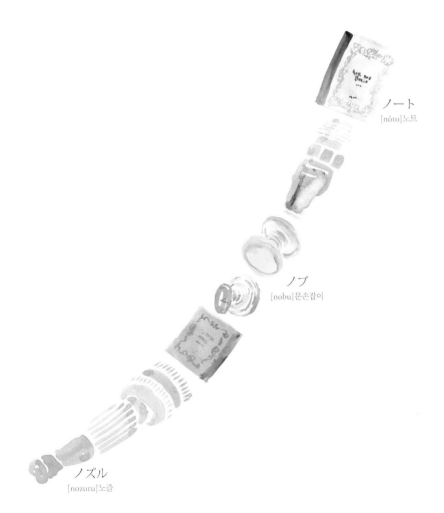

ノート
[nôto]노트

ノブ
[nobu]문손잡이

ノズル
[nozuru]노즐

は

[ha]

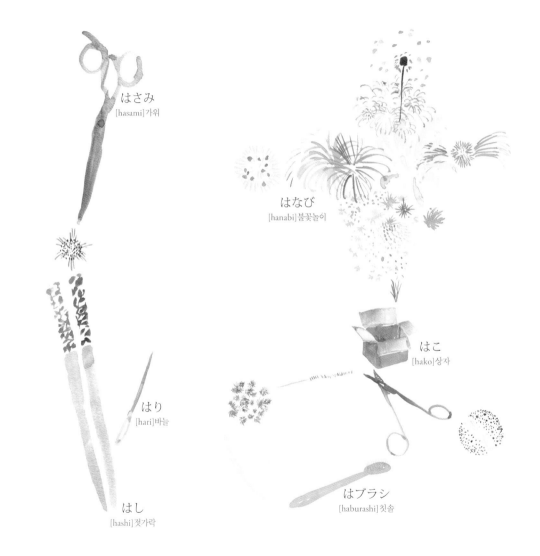

はさみ
[hasami]가위

はなび
[hanabi]불꽃놀이

はこ
[hako]상자

はり
[hari]바늘

はブラシ
[haburashi]칫솔

はし
[hashi]젓가락

ハ
[ha]

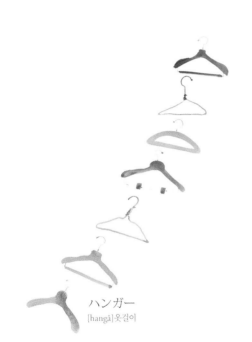

ハンガー
[hangâ]옷걸이

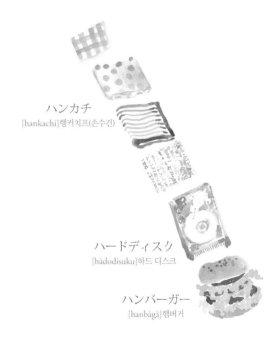

ハンカチ
[hankachi]행커치프(손수건)

ハードディスク
[hâdodisuku]하드 디스크

ハンバーガー
[hanbâgâ]햄버거

ひ

[hi]

ひつじ
[hitsuji]양

ひのき
[hinoki]편백

ひがんばな
[higanbana]석산

ひよこ
[hiyoko]병아리

ひとで
[hitode]불가사리

ひまわり
[himawari]해바라기

ひらめ
[hirame]넙치

ヒ
[hi]

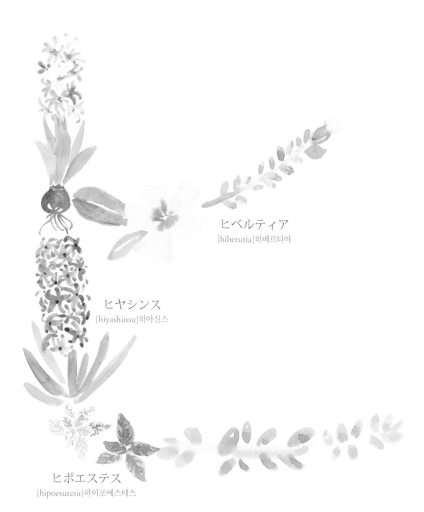

ヒベルティア
[hiberutia]히베르티아

ヒヤシンス
[hiyashinsu]히아신스

ヒポエステス
[hipoesutesu]하이포에스테스

ふ
[fu]

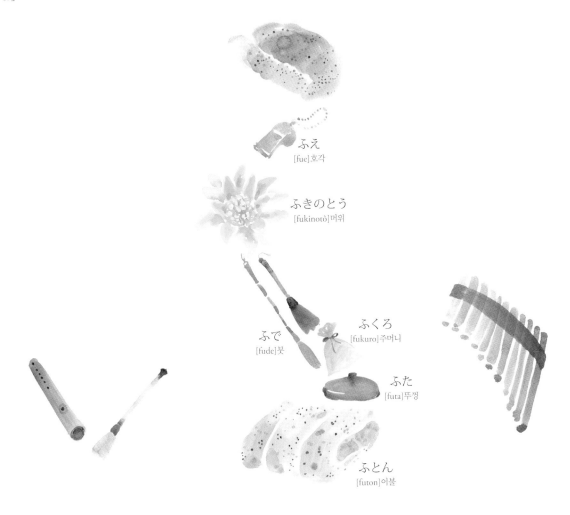

ふえ
[fue]호각

ふきのとう
[fukinotò]머위

ふで
[fude]붓

ふくろ
[fukuro]주머니

ふた
[futa]뚜껑

ふとん
[futon]이불

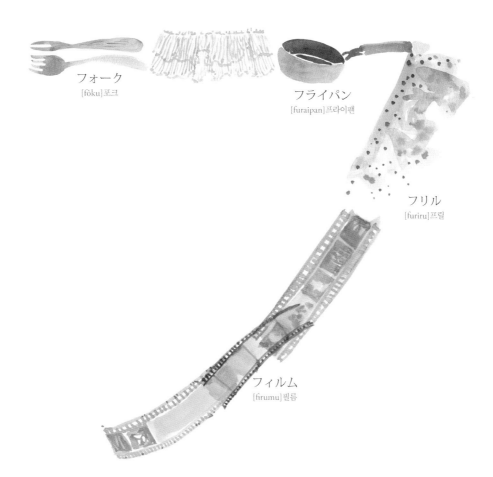

フ
[fu]

フォーク
[fōku]포크

フライパン
[furaipan]프라이팬

フリル
[furiru]프릴

フィルム
[firumu]필름

[he]

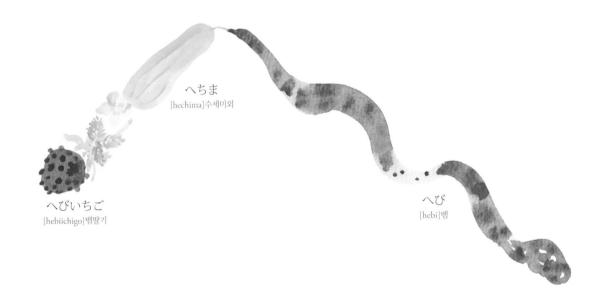

へちま
[hechima]수세미외

へびいちご
[hebiichigo]뱀딸기

へび
[hebi]뱀

へ
[he]

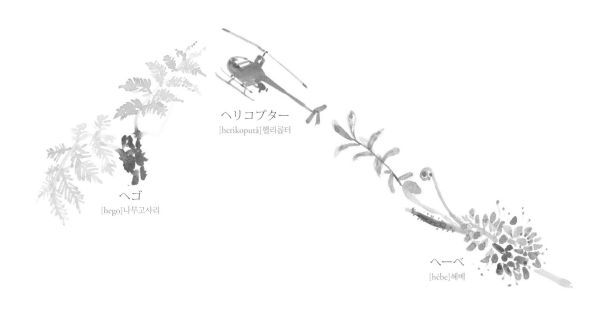

ヘゴ
[hego]나무고사리

ヘリコプター
[herikoputá]헬리콥터

ヘーベ
[hébe]헤베

ほ

[ho]

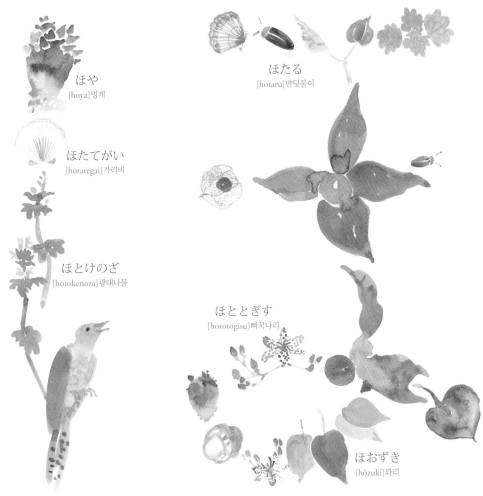

ほや
[hoya]멍게

ほたてがい
[hotategai]가리비

ほとけのざ
[hotokenoza]광대나물

ほととぎす
[hototogisu]두견

ほたる
[hotaru]반딧불이

ほととぎす
[hototogisu]뻐꾹나리

ほおずき
[hôzuki]꽈리

ホ
[ho]

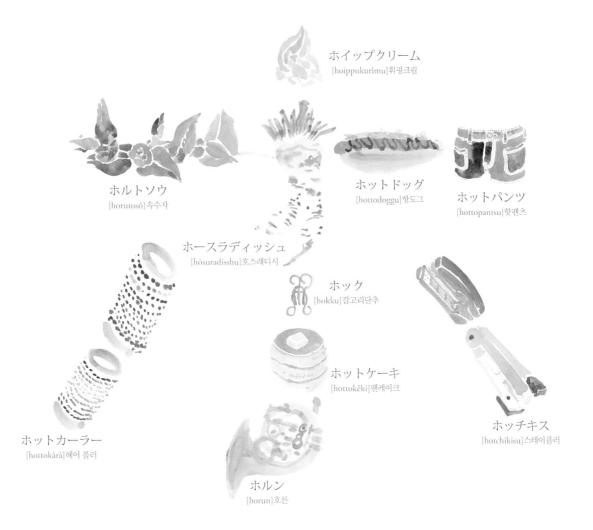

ホイップクリーム
[hoippukurimu]휘핑크림

ホルトソウ
[horutosô]속수자

ホットドッグ
[hottodoggu]핫도그

ホットパンツ
[hottopantsu]핫팬츠

ホースラディッシュ
[hôsuradisshu]호스래디시

ホック
[hokku]갈고리단추

ホットケーキ
[hottokêki]팬케이크

ホッチキス
[hotchikisu]스테이플러

ホットカーラー
[hottokârâ]헤어 롤러

ホルン
[horun]호른

ま
[ma]

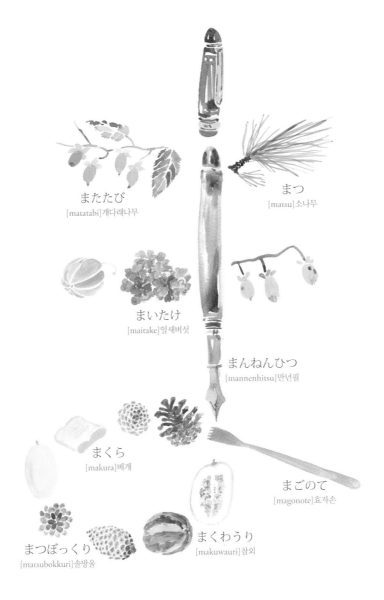

またたび
[matatabi]개다래나무

まつ
[matsu]소나무

まいたけ
[maitake]잎새버섯

まんねんひつ
[mannenhitsu]만년필

まくら
[makura]베개

まごのて
[magonote]효자손

まつぼっくり
[matsubokkuri]솔방울

まくわうり
[makuwauri]참외

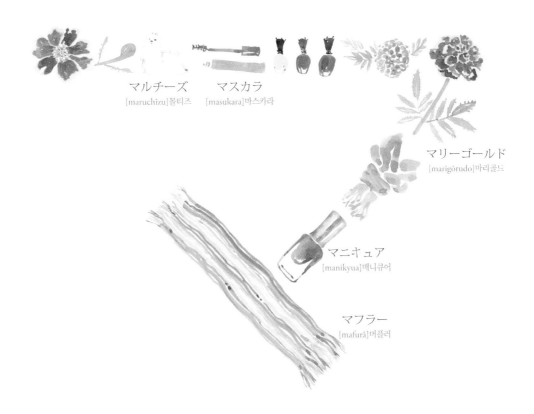

マルチーズ
[maruchīzu]몰티즈

マスカラ
[masukara]마스카라

マリーゴールド
[marigōrudo]마리골드

マニキュア
[manikyua]매니큐어

マフラー
[mafurā]머플러

み
[mi]

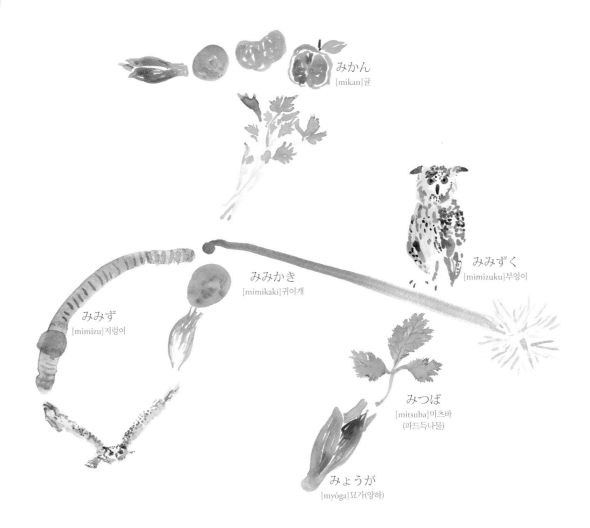

みかん
[mikan]귤

みみずく
[mimizuku]부엉이

みみかき
[nimikaki]귀이개

みみず
[mimizu]지렁이

みつば
[mitsuba]미츠바
(파드득나물)

みょうが
[myôga]묘가(양하)

[mi]

ミルクレープ
[mirukurépu]밀 크레이프

ミント
[minto]민트

ミルフィーユ
[mirufiyu]밀푀유

ミハルス
[miharusu]미할스
(교육용 캐스터네츠)

ミサイル
[misairu]미사일

む
[mu]

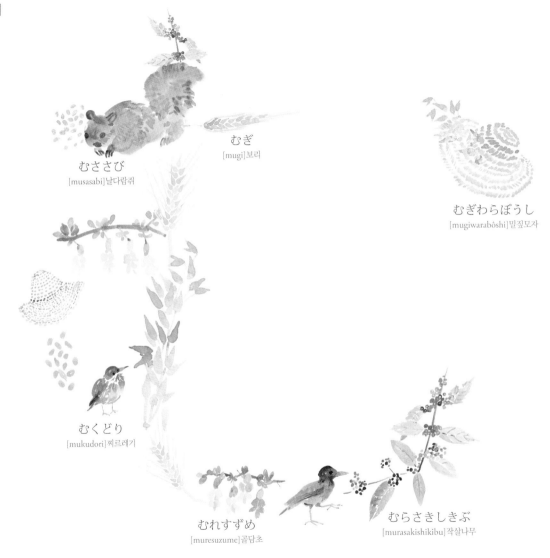

むぎ
[mugi]보리

むささび
[musasabi]날다람쥐

むぎわらぼうし
[mugiwarabôshi]밀짚모자

むくどり
[mukudori]찌르레기

むれすずめ
[muresuzume]골담초

むらさきしきぶ
[murasakishikibu]작살나무

ム
[mu]

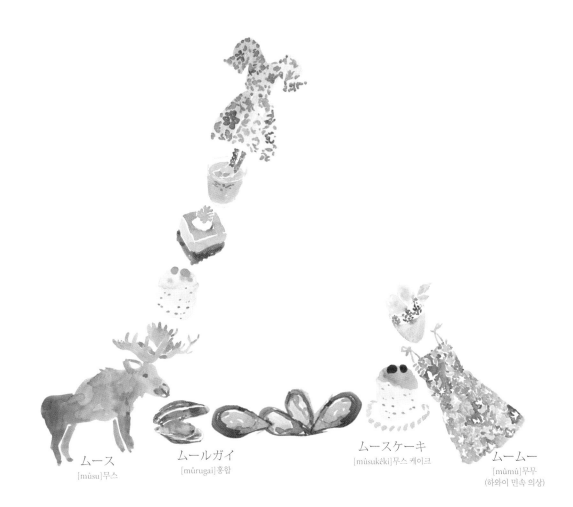

ムース
[mûsu]무스

ムールガイ
[mûrugai]홍합

ムースケーキ
[mûsukéki]무스 케이크

ムームー
[mûmû]무무
(하와이 민속 의상)

め
[me]

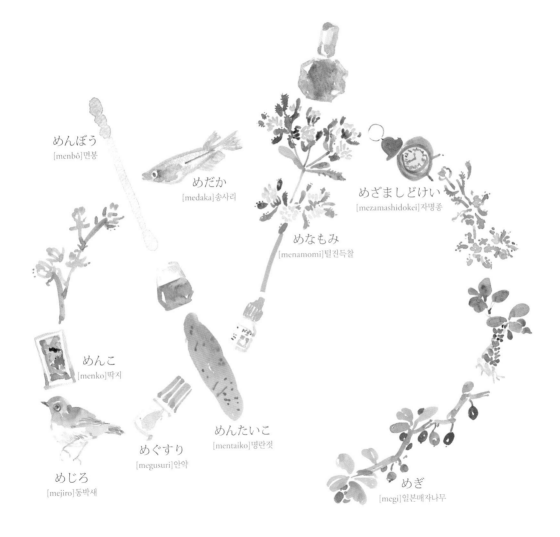

めんぼう
[menbô]면봉

めだか
[medaka]송사리

めなもみ
[menamomi]털진득찰

めざましどけい
[mezamashidokei]자명종

めんこ
[menko]딱지

めんたいこ
[mentaiko]명란젓

めぐすり
[megusuri]안약

めじろ
[mejiro]동박새

めぎ
[megi]일본매자나무

メ

[me]

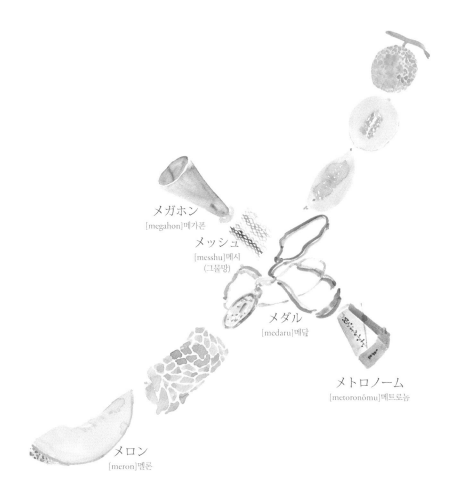

メガホン
[megahon]메가폰

メッシュ
[messhu]메시
(그물망)

メダル
[medaru]메달

メトロノーム
[metoronômu]메트로놈

メロン
[meron]멜론

も

[mo]

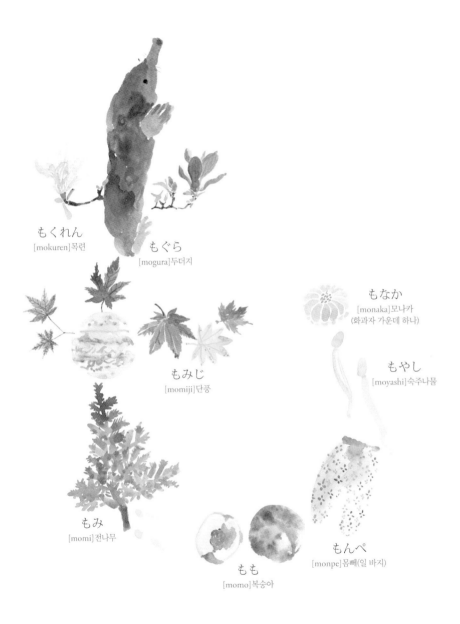

もくれん
[mokuren]목련

もぐら
[mogura]두더지

もなか
[monaka]모나카
(화과자 가운데 하나)

もやし
[moyashi]숙주나물

もみじ
[momiji]단풍

もみ
[momi]전나무

もも
[momo]복숭아

もんぺ
[monpe]몸빼(일 바지)

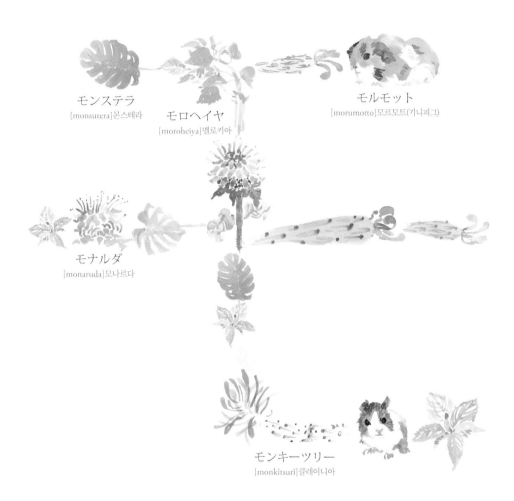

モ
[mo]

モンステラ
[monsutera]몬스테라

モロヘイヤ
[moroheiya]멜로키아

モルモット
[morumotto]모르모트(기니피그)

モナルダ
[monaruda]모나르다

モンキーツリー
[monkitsuri]쿨레이니아

や
[ya]

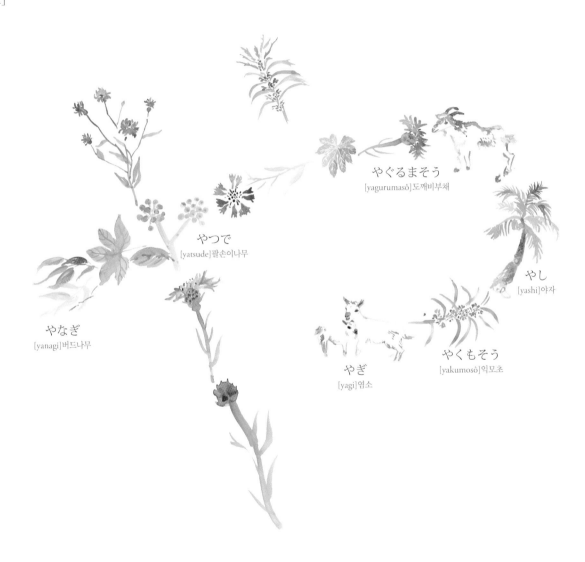

やぐるまそう
[yagurumasô]도깨비부채

やし
[yashi]야자

やつで
[yatsude]팔손이나무

やなぎ
[yanagi]버드나무

やくもそう
[yakumosô]익모초

やぎ
[yagi]염소

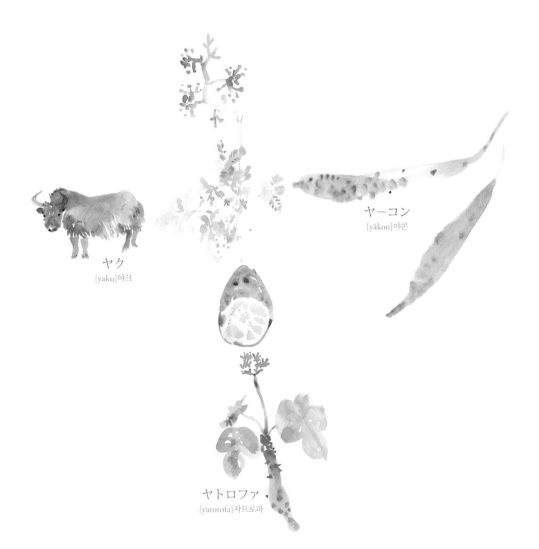

ヤ
[ya]

ヤク
[yaku]야크

ヤーコン
[yâkon]야콘

ヤトロファ
[yatorofa]자트로파

[yu]

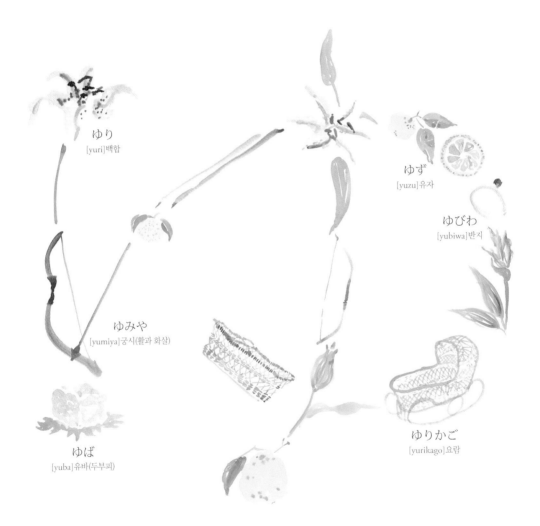

ゆり
[yuri]백합

ゆず
[yuzu]유자

ゆびわ
[yubiwa]반지

ゆみや
[yumiya]궁시(활과 화살)

ゆば
[yuba]유바(두부피)

ゆりかご
[yurikago]요람

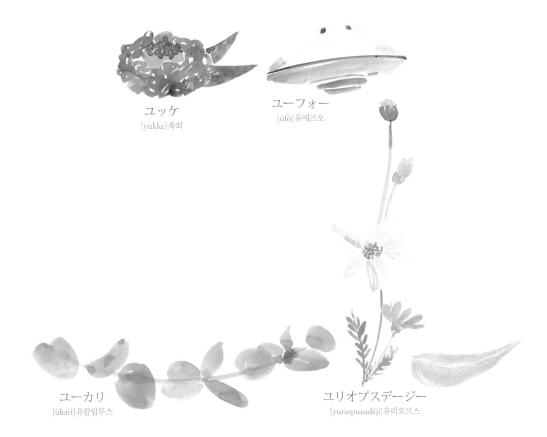

ユ
[yu]

ユッケ
[yukke]육회

ユーフォー
[ùfò]유에프오

ユーカリ
[ùkari]유칼립투스

ユリオプスデージー
[yuriopusudèji]유리오프스

よ

[yo]

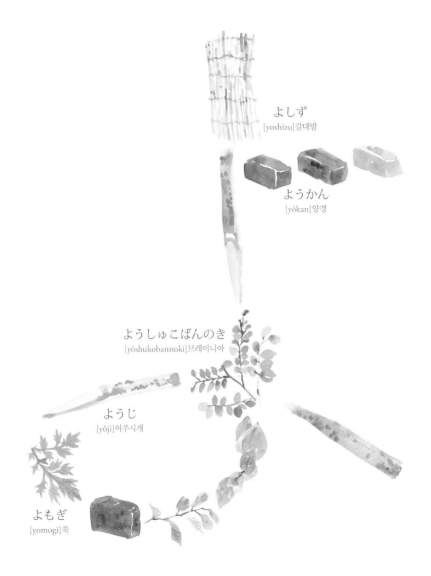

よしず
[yoshizu]갈대발

ようかん
[yôkan]양갱

ようしゅこばんのき
[yôshukobannoki]브레이니아

ようじ
[yôji]이쑤시개

よもぎ
[yomogi]쑥

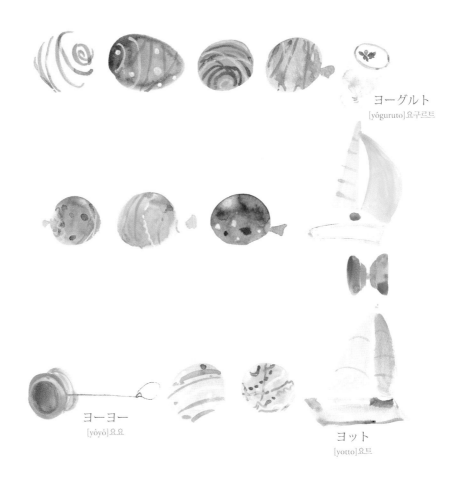

ヨ
[yo]

ヨーグルト
[yôguruto] 요구르트

ヨーヨー
[yôyô] 요요

ヨット
[yotto] 요트

ら
[ra]

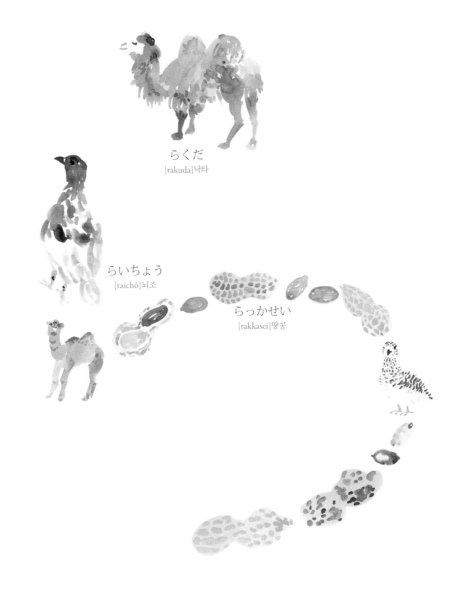

らくだ
[rakuda]낙타

らいちょう
[raichō]뇌조

らっかせい
[rakkasei]땅콩

ラ
[ra]

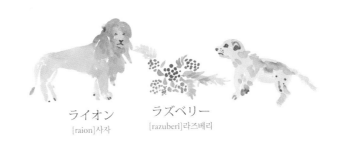

ライオン
[raion]사자

ラズベリー
[razuberî]라즈베리

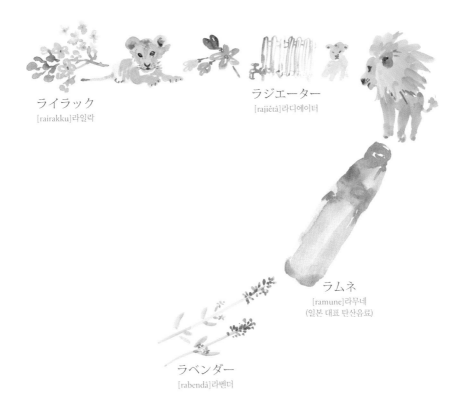

ライラック
[rairakku]라일락

ラジエーター
[rajiêtâ]라디에이터

ラムネ
[ramune]라무네
(일본 대표 탄산음료)

ラベンダー
[rabendâ]라벤더

り
[ri]

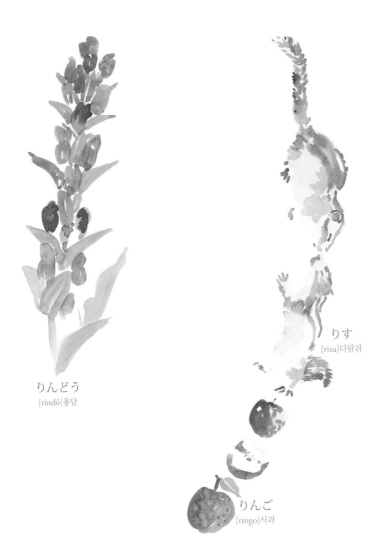

りんどう
[rindō] 용담

りす
[risu] 다람쥐

りんご
[ringo] 사과

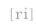

リ
[ri]

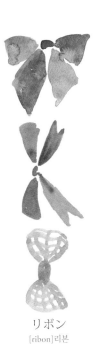

リボン
[ribon]리본

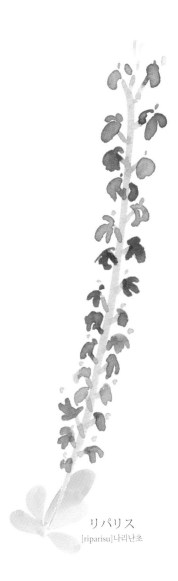

リパリス
[riparisu]나리난초

る

[ru]

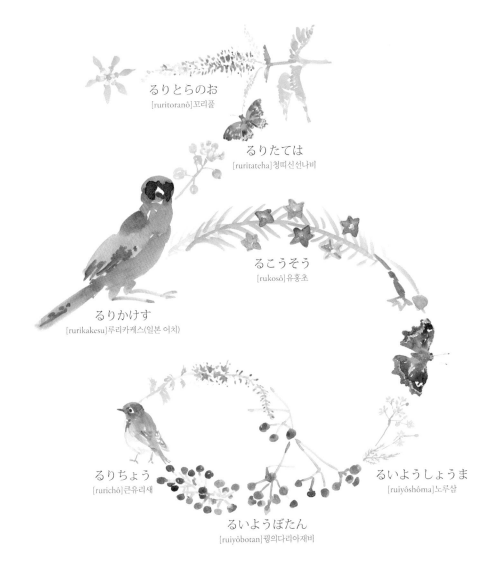

るりとらのお
[ruritoranó]꼬리풀

るりたては
[ruritateha]청띠신선나비

るこうそう
[rukosô]유홍초

るりかけす
[rurikakesu]루리카케스(일본 어치)

るりちょう
[rurichò]큰유리새

るいようぼたん
[ruiyôbotan]꿩의다리아재비

るいようしょうま
[ruiyôshôma]노루삼

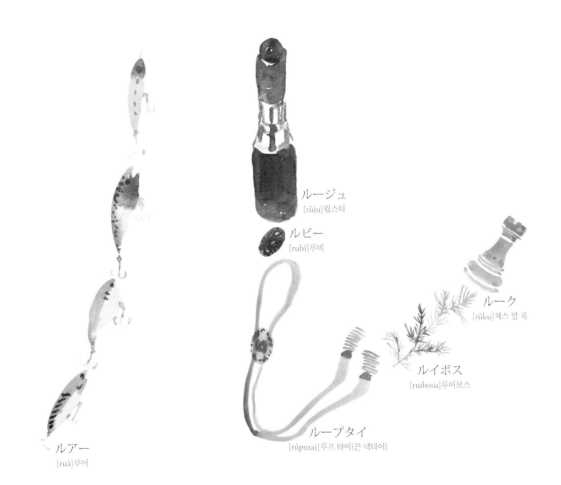

ル
[ru]

ルージュ
[rûju]립스틱

ルビー
[rubî]루비

ルアー
[ruâ]루어

ループタイ
[rûputai]루프 타이(끈 넥타이)

ルイボス
[ruibosu]루이보스

ルーク
[rûku]체스 말 룩

れ

[re]

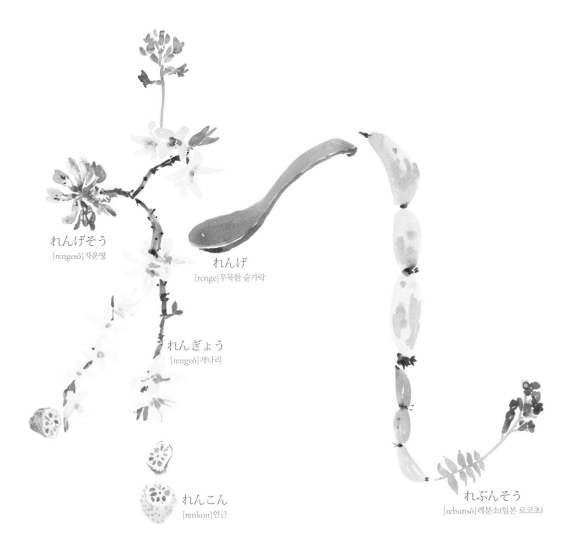

れんげそう
[rengesô] 자운영

れんげ
[renge] 우묵한 숟가락

れんぎょう
[rengyô] 개나리

れんこん
[renkon] 연근

れぶんそう
[rebunsô] 레분소(일본 로코초)

レ
[re]

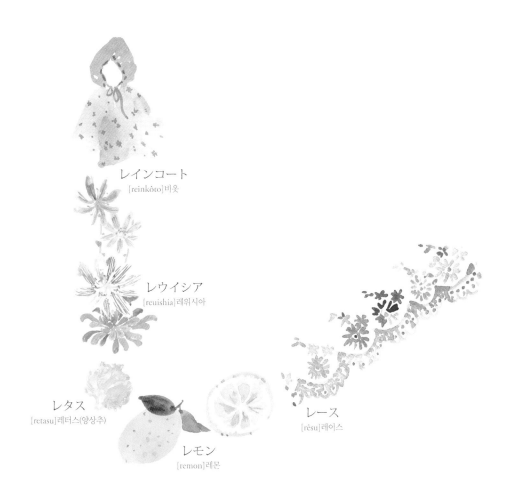

レインコート
[reinkôto]비옷

レウイシア
[reuishia]레위시아

レタス
[retasu]레터스(양상추)

レモン
[remon]레몬

レース
[rêsu]레이스

ろ
[ro]

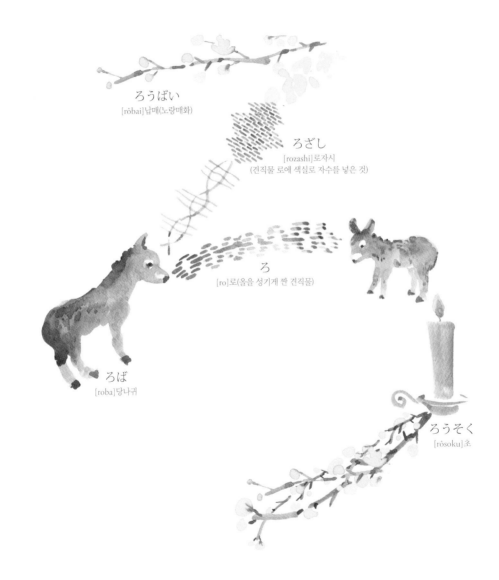

ろうばい
[rôbai]납매(노랑매화)

ろざし
[rozashi]로자시
(견직물 로에 색실로 자수를 넣은 것)

ろ
[ro]로(올을 성기게 짠 견직물)

ろば
[roba]당나귀

ろうそく
[rósoku]초

ロ
[ro]

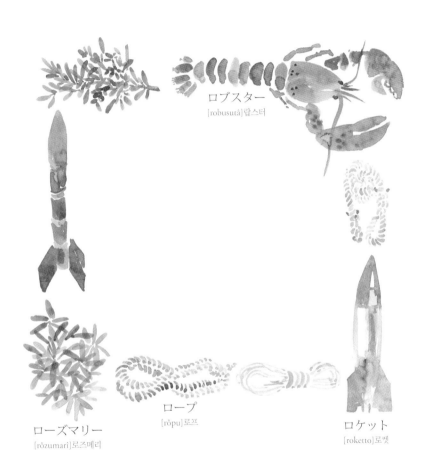

ロブスター
[robusutâ]랍스터

ローズマリー
[rôzumari]로즈메리

ロープ
[rôpu]로프

ロケット
[roketto]로켓

わ
[wa]

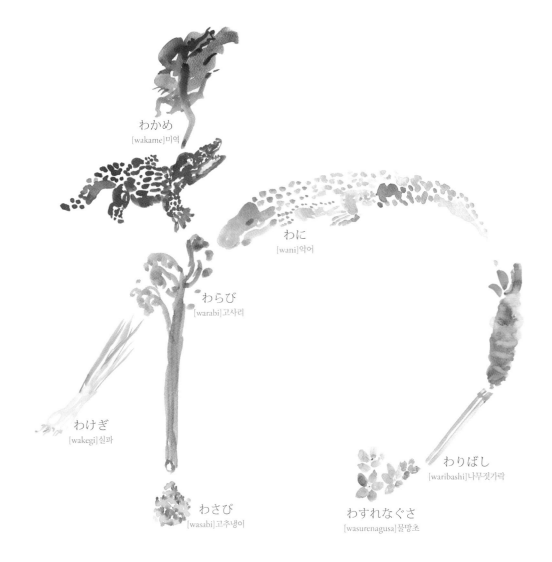

わかめ
[wakame]미역

わに
[wani]악어

わらび
[warabi]고사리

わけぎ
[wakegi]실파

わりばし
[waribashi]나무젓가락

わすれなぐさ
[wasurenagusa]물망초

わさび
[wasabi]고추냉이

ワ
[wa]

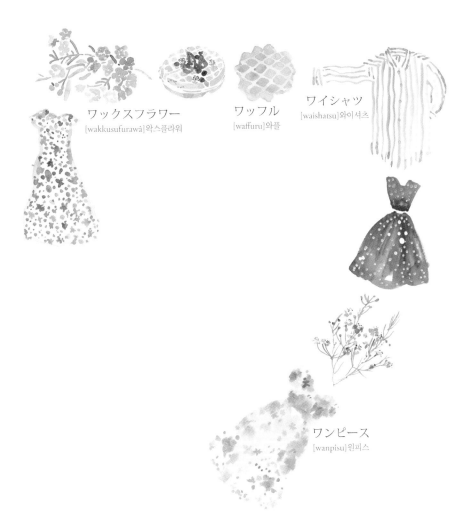

ワックスフラワー
[wakkusufurawā] 왁스플라워

ワッフル
[waffuru] 와플

ワイシャツ
[waishatsu] 와이셔츠

ワンピース
[wanpisu] 원피스

を

[wo]

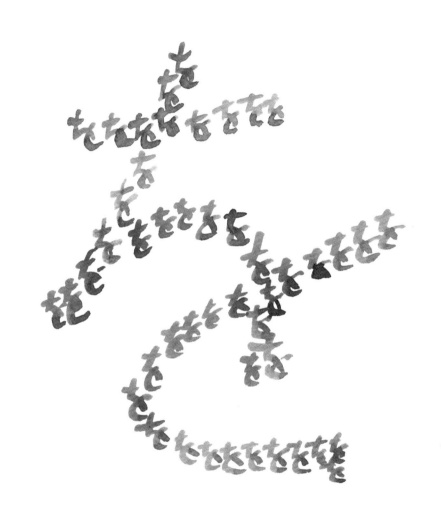

ヲ
[wo]

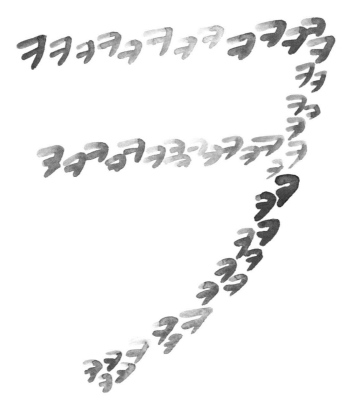

[n]

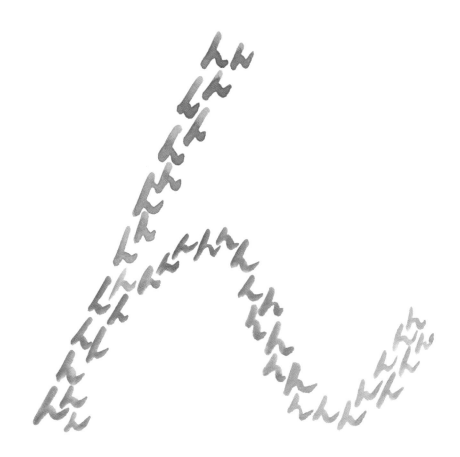

ン

[n]